26 alterations

Alan Bowman: 26 Alterations (ii)

First published as a limited edition of two, hand bound, mini books in 1999 by The Norfolk and Goode Press (a subsiduary of the Freeformfreakout Organisation - despite what either party says).

This edition © 2015, Alan Bowman
Alan Bowman reserves the right as author to copyright over all contents of this publication.
Mind you, he also reserves the right to deny all knowledge of and refute any form of involvement in the same.

THE FREEFORMFREAKOUT ORGANISATION
NORFOLK AND GOODE PRESS

Alan Bowman
26 Alterations

```
        h
 h      h
        n
          h   h
```

```
        h
h       h
        n
          h   h
```

```
              h             s           s
    h       h
s           n
            h   h           s
```

```
c       h           s           s
  h       h                   c
s       n
   c       h   h           s
```

```
c     h   w      s         s
 h     h              c
s     n
  c   wh  h       s
```

```
c    h   w    s       s
 h    h            c
s    n                  d
d c d wh  h    s
```

```
c     h   w    s    l    s
 h  l h              c
s    n            l       d
d c d wh  h       s
```

```
c       h    w      s    l      s  f
 h    l h                  c
s   f  n              l          d
d c d wh   h         s
```

```
c     h    w    s    l     s  f
 h   l h              ck
s   f  n            l         d
d c d wh  h       s
```

```
c     h   w   si l    s f
 h  l h   i      ck
s  f n        l     d
d cid wh  h     s i
```

23

```
c      h   w    si l    s f
 h   l h b  i        ck
s  f  n         l         d
d cid wh  h     s  i
```

```
c    h  w n  si l    s f
 h  l h b  in     ck
s  f n      n l     nd
d cid wh  h     s  i    n
```

```
c     h   w n   six l    s f
 h  l h b  in        ck
s  f  n        n l      nd
d cid wh  h      s i    n
```

```
c      h  tw n   six l    s f
th   l h b  in   u   ck
s   f  n       n l      nd
d cid wh  her   us  i   r n
```

```
c     th  tw nt  six l tt rs  f
th   l h b t in   ur   ck t
s   ft n       n l tt    nd
d cid  wh th    t us  it  r n t
```

```
c     th  tw nt six l tt  s f
th  lph b t in   u  p ck t
s  ft n      n l tt r  nd
d cid wh th   t us it    n t
```

```
c     th  tw nt  six l tt  s f
th  lph b t in   u  p ck t v
s   ft n    v  n l tt    nd
d cid wh th   t us it    n t
```

c th tw nt six l tt s of
th lph b t in ou pock t v
so oft n ov on l tt r nd
d cid wh th to us it o not

c y th tw nty six l tt s of
th lph b t in you pock t v y
so oft n mov on l tt nd
d cid wh th to us it or not

c rry th tw nty six l tt rs of
th lph b t in your pock t v ry
so oft n r ov on l tt r nd
d cid wh th r to us it or not

carry th tw nty six l tt rs of
th alphab t in your pock t v ry
so oft n r ov on l tt r and
d cid wh th r to us it or not

carry the twenty six letters of
the alphabet in your pocket every
so often re ove one letter and
decide whether to use it or not

carry the twenty six letters of
the alphabet in your pocket every
so often remove one letter and
decide whether to use it or not

26 Alterations

ISBN 978-1-326-28186-1

26 Alterations

alan bowman

www.ingramcontent.com/pod-product-compliance
Lightning Source LLC
Chambersburg PA
CBHW072255170526
45158CB00003BA/1081